Petite Bibliothèque de l'Enseignement pratique des Beaux-Arts

KARL ROBERT

TRAITÉ PRATIQUE

DES

PEINTURES

A LA

GOUACHE

CINQUANTE DESSINS DANS LE TEXTE

H. LAURENS, Éditeur
6, RUE DE TOURNON
PARIS

BIBLIOTHÈQUE
D'ENSEIGNEMENT PRATIQUE DES BEAUX-A[RTS]

PAR

KARL ROBERT (M. Georges MEUSNIER)

EXPERT AUPRÈS DES TRIBUNAUX DU DÉPARTEMENT DE LA SEIN[E]
OFFICIER DE L'INSTRUCTION PUBLIQUE

ONZE OUVRAGES ACTUELLEMENT EN VEN[TE]

OUVRAGES ILLUSTRÉS A 6 FRANCS LE VOLUME

1° *L'Aquarelle* (figure, portrait, genre).
2° *L'Aquarelle* (paysage).
3° *La Peinture à l'huile* (figure, portrait, genre).
4° *La Peinture à l'huile* (paysage).
5° *Le Fusain sans maître* (19ᵉ édition).
6° *Le Pastel* (figure, portrait, genre, paysage, nature morte).
7° *Le Modelage et la Sculpture*.
8° *La Photographie*, aide du paysagiste ou photographie [des] peintres.
9° *L'Enluminure des Livres d'Heures*.
10° *La Gravure à l'eau forte*.
11° *La Céramique* (porcelaine, faïence, barbotine, etc.).

EN PRÉPARATION :

12° *Le Dessin pratique et la Perspective des Peintres* (leur appl[ica]tion aux travaux d'art et d'agrément).

TRAITÉ PRATIQUE

DES

PEINTURES A LA GOUACHE

MACON, PROTAT FRÈRES, IMPRIMEURS

**PETITE
BIBLIOTHÈQUE ILLUSTRÉE DE L'ENSEIGNEMENT PRATIQUE
DES BEAUX-ARTS**
PUBLIÉE PAR ET SOUS LA DIRECTION DE
KARL ROBERT
Officier de l'Instruction publique.

TRAITÉ PRATIQUE

DES

PEINTURES A LA GOUACHE

PRIX : 1 FRANC 50

PARIS
H. LAURENS, ÉDITEUR
6, RUE DE TOURNON, 6

1893

TRAITÉ PRATIQUE

DES

PEINTURES A LA GOUACHE

———◦———

I

DE LA GOUACHE

La peinture en gouache est à l'aquarelle ce que la peinture en détrempe ou à la colle est à la peinture à l'huile : il y a entre ces deux procédés non pas une ressemblance, mais une simple analogie, en ce sens que tous deux sont des peintures faites à l'aide de couleurs préparées et broyées à l'eau d'abord, puis mises en usage à l'aide d'un adjuvant qui, pour la détrempe, est une colle, pour la gouache, une gomme : toutes deux présentent un aspect mat après l'application.

Donc, et bien qu'il ne faille pas les confondre,

la gouache est une peinture en détrempe dont les couleurs sont toutes préparées et s'emploient à froid, et qui, au contraire de celle-ci, ne change pas d'aspect avant et après complète siccité.

Mais, dans l'emploi, la gouache emprunte à l'aquarelle nombre de ses procédés ; aussi le matériel est-il à peu près le même que celui de l'aquarelliste, puisque certains artistes traitent la gouache en employant des couleurs d'aquarelle ordinaire, mélangées au blanc de gouache qui leur donne l'opacité voulue. Ce système est, croyons-nous défectueux, et doit tout au plus être employé pour les rehauts, et n'être ainsi qu'un accessoire, un secours, généralement proscrit par les aquarellistes de tempérament, et avec juste raison également répudié par les véritables *gouachistes* qui défendent à bon droit l'existence de leur procédé et ne veulent pas le laisser confondre avec celui de l'aquarelle.

La gouache en effet est un genre tout particulier où certains tempéraments se révèlent, comme il en va pour le pastel, dont il a les douceurs veloutées, et la superficie charmeresse sans en avoir la fragilité. Il faut cependant faire exception en faveur des portraits en miniature,

Lettre ornée d'un manuscrit du xvᵉ siècle.

où la gouache employée en rehauts non seulement est admise, mais où il semble que le plus éminent artiste ne saurait s'en passer, tant il y a que rien n'est absolu et que toutes les théories peuvent se défendre. Nous devons cependant constater que, dans les œuvres de petite dimension seules, l'alliage de ces deux procédés est admissible : dès qu'on dépasse la mesure des œuvres qui doivent être vues à la main, il faut opter : se servir uniquement de l'aquarelle, ou peindre à la gouache pure.

Comme on le verra plus loin, la gouache offre des difficultés matérielles assez grandes, lorsqu'il s'agit de coucher des teintes d'une certaine étendue, et ces difficultés, on n'arrive à les surmonter qu'avec une certaine habitude du procédé, en travaillant toujours dans les mêmes teintes encore humides, qu'il faut par conséquent mener pour ainsi dire d'un trait à l'effet définitif. On peut cependant revenir sur une teinte sèche, mais on n'obtiendra d'abord jamais la même teinte, la nouvelle sera plus montée de ton, et l'on risque toujours de détremper la teinte de dessous, ce qui laisse des taches ineffaçables. On voit par là, avec quelle dextérité de main le

peintre à la gouache doit opérer lorsqu'il veut obtenir une teinte unie et légère d'aspect, je

Gouache représentant le Temple de Salomon
tirée d'un manuscrit daté de 1331.

— 10 —

Figure peinte tirée d'un manuscrit sur l'Astronomie (XVIᵉ siècle).

n'ose dire transparente, parce que c'est la matité des tons qui fait le charme de la gouache. Mais, une fois ces teintes de dessous obtenues, que de ressources pour l'artiste ! Tout ce qui est lumière s'obtient par empâtement sans difficulté, et la palette de gouache offre alors toutes les ressources de la peinture à l'huile.

Aussi, dès que l'artiste veut faire usage

de la gouache non plus comme auxiliaire, mais comme véritable moyen, doit-il avoir un outillage tout spécial et notamment en ce qui concerne les couleurs de gouache toutes préparées et dans tous les tons, c'est le seul moyen pratique d'arriver à parfait résultat, parce qu'avec les couleurs toutes préparées on est sûr de la valeur des tons composés, laquelle est toujours sujette à baisser si l'on emploie le mélange des couleurs à l'eau mêlées à la gouache blanche.

Grotesque tiré d'un manuscrit flamand
du xvi^e siècle.

Page de manuscrit orné, moderne.
Styles assemblés. — Composite.

Scènes comiques tirées d'un bréviaire du xvi* siècle.

II

DES COULEURS

Les couleurs de gouache sont faites d'un mélange d'eau et de gomme arabique fondue à chaud, dans lequel on broie les couleurs en poudre. Connaissant cette préparation, il suffira donc, si la couleur vient à sécher dans les pots, de refaire un peu de liquide et d'y triturer la couleur : si la dessication est complète, il faut extraire la couleur au couteau, et rebroyer à la molette; si la gouache est simplement devenue trop épaisse, il suffit, après avoir versé dans le pot un peu d'eau gommée, de tourner la couleur à l'aide d'un bâtonnet, de verre, autant que possible.

On ne trouvait autrefois dans le commerce que

quatre sortes de gouache : la blanche faite de sels de plomb ou de zinc ; la jaune, faite avec du chrome foncé ou des sels rouges de plomb, et la verte faite d'oxyde de cuivre. Quelques artistes ont conservé l'usage de ne se servir que de ces quatre couleurs préparées en gouache. Pour les autres couleurs, ils se servent des couleurs ordinaires de la palette d'aquarelle à laquelle ils ajoutent de la gouache blanche, en délayant à l'eau gommée.

On peut encore préparer soi-même les couleurs de gouache autres que celles achetées toutes faites, en délayant et rebroyant à la molette sur une plaque de verre dépoli les couleurs en poudre impalpable, à l'aide de l'eau gommée. Ce procédé est assez coûteux, car on ne saurait en préparer en quantité suffisante pour remplir un ou plusieurs pots, et préparée en petite quantité la gouache sèche rapidement, il faut la rebroyer du jour au lendemain ou tout au moins la manipuler au couteau à palette. On peut, il est vrai, obvier à cet inconvénient en ajoutant un peu de glycérine ; cependant il ne faut, croyons-nous, recourir à ce moyen que si l'on veut des tons spéciaux qu'on ne trouve pas dans le commerce.

On l'a vu par la nomenclature des quatre couleurs fondamentales de gouache, dont les sels de plomb ou de zinc, et les sels de cuivre sont la base; ce sont là des produits vénéneux qu'il faut bien se garder d'absorber par l'introduction du pinceau dans sa bouche, habitude dont l'aquarelliste a bien de la peine à se défendre, mais qui doit être rigousement bannie par le peintre à la gouache sous peine de désordres ou de crises d'estomac qui deviendraient insupportables à la longue. Il faut y faire extrêmement attention : en effet, quand on fait de l'aquarelle, ces couleurs, qui d'abord ne sont pas

Lettre tirée d'un manuscrit du XIVᵉ siècle.

toutes nuisibles, sont très étendues d'eau, quand on les absorbe, tandis qu'à la gouache, il entre toujours du blanc, soit dans la composition ou le mélange, et l'on absorberait ainsi des sels de plomb ou de zinc à l'état infinitésimal, c'est vrai, mais continu, ce qui est malsain. Je le répète donc, il ne faut jamais, et en aucun cas, introduire le pinceau dans la bouche et, pour n'en pas être tenté, se servir de pinceaux à poils un peu longs, dont la pointe se reformera plus aisément.

La palette du peintre à la gouache se composera de :

Les blancs.

Blanc permanent. — Blanc d'argent. — Blanc de Chine.

Les jaunes.

Ocre jaune. — Jaune de chrome clair. — Jaune de chrome foncé. — Jaune de Naples. — Jaune d'or. — Cadmium clair. — Cadmium foncé. — Terre de Sienne naturelle.

Les bleus.

Outremer. — Cobalt. — Bleu de Prusse. — Cœruleum. — Bleu minéral. — Indigo.

Les laques.

Laque rose. — Garances rose et foncée. — Laque carminée. — Laque violette.

Les bruns.

Terre de Sienne brûlée. — Brun Van Dick. — Brun de Madder.

Les verts.

Cendre verte. — Vert émeraude. — Vert de Cobalt. — Vert de vessie.

Le noir d'ivoire.

Avec une telle palette, l'amateur peut aborder tous les genres. Nous verrons à la simplifier, pour la peinture des manuscrits, confinée

Lettres ornées fond or tirées d'un manuscrit du XIVᵉ siècle.

KARL ROBERT. — *La Gouache.*

presque toujours en quelques couleurs seulement, puis pour le paysage, dont l'exécution doit être plus sobre, et où l'harmonie générale exige une exécution plus grise et faite surtout de mélanges simples, c'est-à-dire à deux tons. Pour la peinture de genre, au contraire, l'emploi des couleurs mères à l'état pur est très fréquent dans la gouache, pour les rehauts de lumière; il est donc indispensable de posséder un nombre assez considérable de couleurs premières.

Figurine d'ange tirée d'un manuscrit du XVIe siècle.

Scènes comiques tirées d'un bréviaire du xiv° siècle.

III

EMPLOI DE LA GOUACHE

LA PEINTURE DES MANUSCRITS

Au premier rang des travaux de la gouache, il convient de placer la peinture des manuscrits et les enluminures, dont les lettres ornées, les encadrements et les miniatures furent toujours peints à l'aide de la gouache, qui en est le procédé exclusif, comme il est également celui de la peinture des blasons et, en général, de toutes les peintures sur peaux, vélins ou tissus divers. Ce n'est que très exceptionnellement que les aquarellistes ont peint des éventails, encore ont-ils dû faire contrecoller sur la peau un papier extrêmement mince dit papier pelure, qui sou-

mis à une forte pression, fait corps avec la peau, mais n'en constitue pas moins un subjectile différent, plus apte à recevoir le travail de l'aquarelliste qui peut à son gré le rehausser de gouache. Mais toute l'école du xviii® siècle, qui nous a laissé tant d'œuvres charmantes, s'est toujours servie de la gouache, c'est donc à la gouache que doivent être peints les éventails, écrans et paravents, sur lesquels nous aurons d'ailleurs à revenir.

J'ai dit autre part[1] que c'est par un abus de langage qu'on a donné le nom d'enluminures aux ornements, aux portraits, aux petits tableaux en couleur qui décorent les manuscrits anciens et en particulier ceux du moyen âge. Les dessins de ces manuscrits ont été tracés au pinceau et rehaussés de couleurs épaisses ; on y trouve l'invention, l'originalité de l'artiste, l'habileté de main du dessinateur, le savoir et le goût du coloriste, tandis que l'enluminure proprement dite n'est que l'application des couleurs sur les dessins, les estampes. Elle est œuvre de métier, qui n'exige chez celui qui la pratique ni génie,

1. Traité pratique de l'enluminure des livres d'heures, Paris, H. Laurens, éditeur.

Lettre ornée tirée d'une Bible datée 1340.

— 22 —

ni science, mais seulement une certaine habitude, une certaine dextérité : l'enlumineur n'a point à s'occuper de composition, d'ordonnance, de dessin, ni même souvent de clair obscur ou de la dégradation des teintes : il n'a qu'à suivre le dessin et les contours, qu'à marcher docilement derrière le guide qui le mène d'une main sûre. Le principal mérite de ce genre de peinture est dans le choix judicieux, dans l'habile disposition, dans la fraîcheur et l'éclat des couleurs.

L'enluminure est donc une espèce de peinture sans empâtement, ou plutôt un coloriage au lavis dans lequel on procède par teintes plates et légères, et les couleurs d'aqua-

Lettre peinte et rehaussée d'or mat tirée d'un manuscrit du XVe siècle.

relles y suffisent parfaitement. Autrefois on y employait principalement les couleurs extraites des fleurs parce qu'elles ont moins de corps, et on les délayait à l'eau de gomme. Ainsi l'enluminure, consistant à rehausser de couleur des dessins gravés ou imprimés, a dû être ignorée avant l'invention de l'imprimerie, puisqu'on ne s'en servait que pour colorier les premiers essais de gravure sur bois. Sur les jeux de cartes inventés pour distraire le malheureux roi Charles VI dans ses moments de sombre mélancolie, on fit sans doute une des premières applications de l'enluminure.

Entre l'enluminure ainsi comprise et la peinture des manuscrits, il y a la distance qui sépare le métier de l'art ; les enlumineurs sont des praticiens plus ou moins habiles, tandis que ceux qui ont illustré les manuscrits d'ornements si variés, si gracieux, de petits tableaux si parfaits de composition, de dessin et de couleur sont des artistes originaux, à l'imagination plus ou moins vive et féconde, à l'exécution plus ou moins puissante et heureuse.

La peinture des manuscrits eut beaucoup à souffrir de l'essor définitif de l'imprimerie au

xvi⁰ siècle. Les livres en se multipliant, en devenant un objet de commerce usuel, à la portée de toutes les bourses, devaient nécessairement perdre leur luxe d'ornementation, et si quelques-uns furent encore ornés de lettres rehaussées d'or et de couleurs, de marges historiées de fleurettes et d'arabesques, il faut reconnaître que l'art n'en est plus réellement qu'œuvre de copiste habile parfois, patient toujours, mais sans originalité, et ne saurait être comparé à la peinture des manuscrits. Dès lors, celle-ci cessa d'être associée à l'art de la librairie pour s'engager dans une voie indépendante, sans toutefois quitter le champ des petites dimensions et principalement dans le portrait où elle brilla du plus vif éclat jusqu'à nos jours, sous le nom générique de miniature.

Mais pourquoi cette distinction si nettement tranchée entre l'enluminure et la miniature si les procédés employés, ceux de la gouache, y sont les mêmes, et si le but poursuivi est analogue ?

« Pourquoi, dit excellemment L.-A. Foucher[1];

1. La *Revue pratique de l'enseignement des Beaux-Arts*, février 1893.

ces deux genres, ces deux groupes sont-ils tenus à distance l'un de l'autre, au lieu de se fondre,

Lettre ornée fond or tirée d'un manuscrit du XIV° siècle.

comme leur origine, dans un même art : l'enluminure art très complet demandant la science du dessin tout autant que la miniature-portrait?

Pourquoi est-il des miniaturistes qui, parce qu'ils ont un réel talent personnel dans la branche de l'art qu'ils cultivent, dédaignent l'enluminure et la considèrent comme un art au dessous du leur? Nous allons, dit-il, en donner les raisons : c'est d'abord parce que l'art officiel les admet à ses salons, alors que l'enluminure y est tenue à l'écart, étant considérée, depuis que les expositions existent, comme art purement décoratif.

Or, c'est là une notion fausse trop répandue. Dans notre cours, au premier numéro de la *Revue pratique de l'Enseignement des Beaux-Arts* (1ᵉʳ novembre 1892), nous avons déploré que l'enluminure ne soit point au rang qu'elle devrait occuper dans les Beaux-Arts : excepté, disions-nous, par un nombre trop restreint d'artistes et d'archéologues, l'enluminure n'est point considérée aujourd'hui comme un art dans toute l'acception du mot, mais seulement comme un petit talent d'agrément pour dames et pour jeunes filles...

Une autre raison est que la plupart des personnes qui font de l'enluminure, ne sachant pas ou presque pas dessiner, ne cherchent là qu'un

Grotesques tirés d'un manuscrit flamand du xvi^e siècle.

Tournoi grotesque tiré d'un manuscrit flamand du xvi^e siècle.

passe-temps récréatif; elles se contentent de poser n'importe comment des couleurs sur des images, religieuses ou autres, sur des livres d'heures qu'elles trouvent dans le commerce tout dessinés au trait; ce n'est certainement pas là tout à fait du grand art et les amateurs qui font ces travaux dits d'enluminure n'ont, je l'accorde, aucune prétention d'être des artistes... Cette inondation de pseudo-enluminure fait plutôt tort à l'art complet dont nous parlons, et en entrave la renaissance. Aussi n'est-il pas étonnant que les miniaturistes-portraitistes, les élèves ou émules des Isabey, des Augustin, des Mme de Mirbel, etc., se considèrent plus artistes que nos enlumineurs par mode. Certes, à ce point de vue, ces miniaturistes n'ont pas tort; cependant qu'ils veuillent bien considérer que leur supériorité ne vient pas de la branche de l'art en elle-même, mais bien de leur talent personnel. Car il est incontestable que l'enluminure est un art plus grand, plus complet que la miniature-portrait qui lui est tributaire et n'en est qu'une branche, un pâle rejeton repoussé, au xviiie siècle, au tronc terrassé et abattu au xvie par la peinture à l'huile, l'imprimerie et la gravure.

Il suffit au miniaturiste-portraitiste de posséder la science du dessin de la figure, le sentiment du coloris, la touche et la finesse d'exécution ; or, tout cela, qui doit être d'abord le bagage de l'enlumineur moderne, était indispensable en premier lieu aux grands enlumineurs du moyen âge ; on feint de l'ignorer, on l'ignore peut-être, si l'on n'a vu que de grossiers spécimens, manuscrits ordinaires, ou des reproductions, lesquelles sont presque toutes inexactes et donnent une très vague idée de l'art du moyen âge, faussant ainsi le goût des amateurs.

Nos maîtres enlumineurs avaient en outre une grande science de la composition ornementale, personne ne nous le discutera ; les scènes historiques, les personnages, les portraits venaient en leur lieu, mais sans nuire au reste, sans sacrifier l'ensemble aux parties, et étaient accompagnés harmonieusement d'une flore conventionnelle essentiellement décorative. Au milieu de tout cela brillait l'or en relief, guilloché ou mat, qui ajoutait son éclat métallique et vibrant à toute cette symphonie : nous pouvons dire que la miniature-portrait, par rapport à l'enluminure,

Page de manuscrit orné moderne.
Styles assemblés (Composite).

n'est que comme un instrument isolé par rapport à tout un orchestre... » On le voit, l'enluminure et la miniature semblent se confondre en un seul et même art, et la principale preuve en demeure encore au matériel, à savoir que toutes deux s'appuient essentiellement sur la connaissance du travail à la gouache.

PROCÉDÉS DE LA PEINTURE DES MANUSCRITS

La peinture des manuscrits étant un travail d'une extrême finesse, le jour de l'endroit où l'on travaille a son importance, et le nord est toujours préférable. Toutefois ce n'est nullement là une condition rigoureuse, et l'on peut parfaitement travailler sous une autre orientation, mais si des raisons de santé, par exemple, vous obligent à travailler au midi, nous ne saurions trop vous engager à tamiser le jour par un store blanc tendu sur châssis, comme celui des graveurs, fixé de biais au dessus de votre tête, ce qui ne vous empêchera pas de vous garantir du soleil par un rideau de croisée, également blanc et transparent : le tout est destiné à tamiser la lumière afin d'éviter le miroitement des couleurs.

Une table quelconque, un peu large, de façon à pouvoir placer à votre droite tous vos instruments de travail, gouaches, pinceaux, godets, etc., et à gauche les modèles et documents divers dont vous vous servez, ainsi que le papier d'essai pour vos tons.

Au milieu, le pupitre à inclinaison, sur lequel vous travaillez. Nous croyons devoir insister sur l'emploi du pupitre qui présente l'œuvre dans le même plan que celui où elle doit être regardée et qui a, en outre, l'avantage de fatiguer beaucoup moins la vue que si l'on travaillait sur une table. L'exécution des miniatures, si minutieuse, vous obligerait à baisser fortement la tête, et à appuyer en outre l'estomac contre la table, toutes positions nuisibles à la santé. Enfin il est indispensable d'adopter un siège, tabouret ou autre, un peu plus élevé que celui qu'on prendrait pour écrire, car il faut que la vue plane bien sur l'ensemble du travail afin de pouvoir constamment en juger toute l'harmonie.

La peinture des manuscrits s'exécute : 1° sur des peaux ou parchemins préparés, connus sous la désignation de vélins ; 2° sur bristols ; 3° sur des compositions gélatineuses appelées ivoirines.

Le papier bristol, surtout lorsqu'il s'agit de petites dimensions, s'emploie sans être tendu, mais la peau de vélin serait d'un emploi beaucoup plus difficile, si avant de s'en servir on ne prenait l'indispensable précaution de la tendre. Sans ce moyen, au moindre contact de l'eau ou des couleurs, elle se grippe et se voile, ce qui dépare le travail et le rend d'une exécution difficile. Le prix relativement élevé des peaux de vélin, leur qualité, qui donne au travail une durée illimitée, nous obligent à entrer ici dans quelques explications un peu longues, peut-être, mais dont nos lecteurs nous sauront gré, car le vélin bien tendre reçoit les couleurs avec une grande facilité; bien plus, on peut enlever à volonté avec une éponge, imbibée d'eau pure, les parties du travail dont on ne serait pas satisfait, sans que cette opération laisse la moindre trace. L'encre commune seule est ineffaçable, c'est pourquoi l'on ne doit se servir que d'encre de Chine.

Ayant donc fait le choix d'une peau de vélin, qui ne présente à la transparence aucun défaut, et au toucher une épaisseur égale et moyenne; d'une dimension un peu supérieure au format adopté, on prend une planchette à dessin, plus

Page de manuscrit orné moderne.
Styles assemblés (Composite).

grande que le vélin, ou à défaut un morceau de carton laminé qu'on aura préalablement recouvert d'un papier contrecollé pour éviter la transparence du carton ou du bois. On coupe ensuite quelques bandelettes de papier, de trois ou quatre centimètres environ de largeur, qu'on enduit de colle de pâte. Pendant qu'elle s'imbibe, on mouille légèrement, avec une petite éponge fine, toute la surface de la peau de vélin, jusqu'à ce qu'elle n'offre plus aucune rigidité, en quelque endroit que ce soit. On la pose alors délicatement et bien d'équerre sur la planchette ou le carton, *la partie mouillée en dessus*, puis on place les bandes de papier encollées à cheval sur chacun des quatre côtés du vélin, et sur la planchette. Cette opération terminée, on enlève à l'éponge la colle de pâte qui aurait pu déborder de chaque côté, en opérant très légèrement, d'opposé à opposé, et en maintenant avec l'index de la main gauche l'extrémité de la bande qu'on est en train d'éponger, pour l'empêcher de glisser. Puis on laisse sécher à l'air libre, sans s'inquiéter des boursouflures qui disparaîtront à mesure que le vélin en séchant se tendra. Nous avons supposé dans cette opération le carton ou

le bois assez fort et d'assez bonne qualité pour qu'il ne se gondole et ne joue durant le tendage. S'il en était autrement, il faudrait le surveiller, et sitôt les boursouflures disparues, mais avant complète dessication du tendage, le mettre sous presse, c'est-à-dire après l'avoir recouvert d'un papier blanc, placer dessus quelques gros livres.

Fragments extraits d'un Calendrier du xiv° siècle.

Si malgré cela il persistait à ne pas reprendre sa forme première, il suffirait de contrecoller au dos de la planchette, bois ou carton, une feuille de papier goudron bien humectée de colle de pâte liquide, et de remettre sous presse jusqu'à ce que le tout fût bien sec.

Lorsque cette opération aura été conduite avec soin, et suivant nos indications, on obtiendra

une surface très unie et tendue qui facilitera considérablement le travail. Avant de peindre, il sera bon de frotter vivement la surface du vélin avec un linge fin ou de la peau de gant, pour ramener le poli que le mouillage aura légèrement fait disparaître. Mais cette opération doit être faite avec dextérité afin de ne point enlever l'apprêt du vélin. Certains, pour obvier à l'inconvénient du gondolage, tendent les peaux sur une plaque de verre, en employant pour encoller les bandelettes de la colle forte : mais le verre est un subjectile dur au travail et nous lui préférons de beaucoup le carton.

La méthode de tendage que nous venons d'indiquer est la plus courante, mais je l'ai dit, en mouillant à l'éponge la surface du parchemin, on a des boursouflures qui peuvent nuire au parfait tendage et y former de petits plissés ; d'autre part, l'enduit qui forme l'apprêt du vélin peut avoir à souffrir du contact de l'eau.

Il est une autre méthode absolument parfaite en tous points, nous allons l'indiquer, car si elle elle plus longue, elle ne peut présenter de déboires.

On prend la feuille de parchemin à tendre, et

Lettre ornée moderne.

on l'introduit *sèche* dans une feuille de papier écolier également sec, de façon à ce que le papier recouvre bien le vélin de part et d'autre : puis on mouille abondamment une serviette blanche qu'on essore jusqu'à ce que, très humide encore, elle ne contienne plus d'eau ruisselante, on plie la serviette en deux, puis en quatre, etc., jusqu'à la grandeur du papier qui contient le vélin, que l'on introduit dans le milieu de la serviette. On place le tout bien à plat sur une table de bois ou mieux encore sur un marbre de commode, cheminée ou autre, et on laisse environ une demi-

heure. De cette façon, le parchemin, protégé par son enveloppe de papier mince, s'humidifie complètement sans se mouiller, et l'apprêt n'est nullement touché. On le retire alors et on le tend, en relevant légèrement les quatre côtés que l'on enduit de colle forte légère. On appuie avec l'ongle du pouce ou un couteau de corne, d'os ou ivoire, et on place les bandes de papier comme il est dit plus haut.

Lorsque le parchemin est destiné à être recouvert de peinture sur les deux faces, il est alors nécessaire d'avoir un carton découpé à jour de la grandeur de l'image, ou un petit stirator qui permette de travailler des deux côtés simultanément ou l'un après l'autre, car on ne saurait opérer un tendage nouveau, puisque l'humidité compromettrait l'ouvrage déjà fait.

Enfin nous devons dire que M. A^{de} Senée, à Paris, construisent un petit stirator breveté à planchette, tout spécial pour tendre les parchemins et que cet appareil ne laisse rien à désirer.

Un nouveau stirator, également excellent surtout pour les vélins qui n'atteignent jamais de grandes dimensions, est « le Métallique », il a en outre l'avantage d'être très peu coûteux et on y

Page de manuscrit orné moderne.
Styles assemblés (Composite).

Page de manuscrit orné moderne.
Styles assemblés (Composite).

emploie simplement de grosses épingles pour tendre le parchemin.

LES PLUMES. — LES PINCEAUX

Beaucoup de praticiens dessinent le trait de leur sujet à la plume, principalement lorsqu'ils opèrent sur bristol. Bien que nous préférions de beaucoup l'emploi du pinceau, nous devons donc en dire deux mots. Le trait doit toujours être passé à l'encre de carmin léger : on y emploiera la plume à dessin de Brandauer ou de Gillott, ou mieux encore la plume lithographique. Mais je le répète, l'emploi du pinceau à pointe fine est bien préférable, rend la main plus souple, et avec un peu d'habitude, on arrive à tracer les plus extrêmes finesses, en sorte que les fleurons et ligaments qui accompagnent souvent l'ornementation présenteront un aspect aussi correct, mais plus souple.

Le choix des pinceaux a donc une grande importance ; on adoptera ceux de martre rouge ou de petit gris, ceux de martre noire pour les teintes à plat. Avec un jeu de six pinceaux et deux larges blaireaux, on sera complètement

outillé. Il faut les choisir de poils allongés, même pour les plus gros, souples et formant bien la pointe lorsqu'après les avoir imbibés d'eau, on les étanche sur le bord du verre à lavis. Quant aux numéros, il est bien difficile de les indiquer d'une manière précise, chaque fabricant ayant des numéros différents.

Les pinceaux doivent être tenus en grande propreté et lavés sitôt l'usage, la gouache formant en séchant une pâte plâtreuse qui en casserait vite tous les poils si l'on n'y prenait garde. Pour les ors on doit avoir des pinceaux à part, ne servant qu'à cet usage : un pour l'or jaune, un pour l'or rouge, un pour l'or vert. Quelque soin que vous en preniez, il reste toujours près de l'emmanchure du pinceau quelques traces d'or qui se mêleraient à la couleur si vous ne les réserviez exclusivement. Les brunissoirs en agate sont de trois formes : la dent de loup, recourbée comme l'indique son nom, en pointe de stylet, ou plats en battoir. Ils servent tous à polir l'or par le frottement. On fait usage du brunissoir plat pour les fonds d'or : la dent de loup sert à brunir les reliefs, la pointe de stylet pour les gravures d'ornements en bruni sur fonds mats.

Page de manuscrit orné moderne.
Styles assemblés (Composite).

Le premier qu'on doit se procurer est la dent de loup qui peut au besoin suppléer aux deux autres, en ce sens qu'elle contient la rondeur dans la partie coudée, le plat dans l'espace compris entre le coude et la pointe, enfin la pointe elle-même à son extrémité. Mais on se rendra bien vite compte qu'il est nécessaire d'avoir les deux autres, car la pointe de la dent de loup est difficile à manier dans les chantournés des ornements et moins précise que le stylet; de même elle ne saurait dans les grands à-plats s'arrêter net comme l'agate en forme de battoir. Un outil analogue au brunissoir en stylet est la pointe à décalquer, en ivoire, montée sur manche noir, et qui sert à passer sur les contours du sujet à reporter. Cette pointe d'ivoire est indispensable, car elle ne fatigue pas, comme les aiguilles ou les pointes d'acier, les calques qu'on ne fait d'ordinaire que pour les sujets un peu compliqués, toujours utiles à conserver.

Les encres de Chine liquides qu'on fait aujourd'hui sont préparées avec un tel soin et d'un prix si modique, qu'il serait puéril de revenir aux bâtons d'autrefois, qu'il fallait délayer longuement au risque de granules désagréables dans

l'emploi si le bâton n'était pas de première qua-
lité, et la dessication rapide de l'encre de Chine

Lettre ornée au trait et en rouge tirée d'un manuscrit
du x° siècle.

sur la surface large du godet, donnait par suite
beaucoup de perte de temps. Avec l'encre de
Chine liquide, vous versez dans un très petit

godet la quantité nécessaire, et votre réserve se conserve intacte et liquide dans le flacon.

L'ox-gall ou fiel de bœuf existe à l'état liquide ou en pâte; liquide, on en met une goutte dans l'eau qui sert à délayer les couleurs, pour donner du mordant, afin que la touche prenne mieux, notamment sur l'ivoire et les ivoirines : en pâte, on le délaye avec le pinceau imbibé d'eau, et on le mélange dans le même but aux couleurs au moment de l'emploi. Ce produit a un inconvénient, celui de porter une odeur peu agréable. Aussi fait-on aujourd'hui une *mixture souple* qui le remplace avantageusement dans tous les travaux de la gouache.

DE LA GOMME ET DE L'EAU GOMMÉE

La gomme arabique, dont l'emploi est constant, se trouve, quelque belle qu'elle soit, toujours chargée d'impuretés, dont il faut la débarrasser pour faire son eau gommée. Pour cela, prenez un morceau d'étoffe blanche, soie, mousseline ou linge fin, confectionnez un petit sac dans lequel vous introduisez la gomme à dissoudre, puis suspendez le sac dans un verre d'eau pure

et filtrée, et laissez séjourner jusqu'à parfaite dissolution.

La gomme ainsi dissoute donnera une eau gommée aussi pure que possible, mais elle aura toujours l'inconvénient d'aigrir et de se recouvrir d'une légère moisissure, si l'on n'en fait pas un usage quotidien. On y remédie en y ajoutant un peu de dextrine, substance tirée de l'amidon ; une goutte d'acide phénique remplit le même objet, mais la dextrine a l'avantage de conserver à l'or et autres substances métalliques leur éclat. Quelques artistes ajoutent de la glycérine, mais nous préférons la dextrine, parce que la glycérine arrête quelque peu la dessication des couleurs, ce qui, dans les à-plats, peut gêner l'artiste. Ici nous remarquerons combien les procédés ont peu changé, car, en somme, la glycérine et la dextrine n'ont fait que remplacer

Grotesque tiré
d'un manuscrit flamand
du XVᵉ siècle.

— 49 —

Miniature tirée d'un manuscrit du xii^e siècle.

le sucre candi dans la préparation de l'eau gommée. Enfin, je l'ai dit, on prépare aujourd'hui un véhicule diluant et adhésif connu sous le nom de mixture souple pour l'emploi des couleurs de gouache, qui remplace l'eau gommée et supprime par conséquent le souci de sa préparation et surtout celui de sa conservation.

EMPLOI DE LA GOUACHE

Nous avons dit que bien souvent les procédés de la gouache et de l'aquarelle se sont confondus sous le pinceau de l'artiste, et que leur alliage a donné d'heureux résultats, surtout dans la peinture des miniatures portraits ; mais pour celle des manuscrits, l'emploi de la gouache est absolu.

Pour peindre à la gouache, que ce soit sur papier lisse, bristol ou sur parchemin, on doit procéder par teintes plates unies : tout martelage de coups de pinceau donnerait ici des taches, alors que ce moyen produit des vibrations, des hasards souvent heureux dans l'aquarelle. Pour que les premières teintes plates ne soient point enlevées par celles qui suivront, il faut ajouter à

Miniature tirée d'un manuscrit « Homeliæ » au xie siècle.

la couleur de la mixture souple, point trop, mais en quantité suffisante pour qu'elle demeure opaque tout en devenant fluide sous le pinceau. On procède par les tons de dessous, en général

plus foncés, et l'on revient en clair, contrairement à ce qui se pratique pour l'aquarelle.

Il faut autant que possible commencer la peinture des manuscrits par des ornementations simples, afin de se faire la main aux superpositions de tons sur tons, et arriver à une suffi-

Saint Luc sacrifiant un bœuf.
Lettre ornée tirée d'un manuscrit du xi° siècle.

sante franchise dans l'application d'une seconde couleur pour ne point enlever la première : là est toute la difficulté des peintures à la gouache.

Je n'insisterai pas sur la composition des tons de la gouache, ayant à y revenir à propos du paysage : aussi bien, pour les travaux de l'orne-

mentation des manuscrits ou images religieuses, souvenirs de première communion, les mélanges sont assez restreints, puisqu'il ne s'agit pas ici d'obtenir des demi-teintes fondues à l'aide de tons composés intermédiaires, mais de tons francs, pour la plupart faits de mélanges binaires, c'est-à-dire à l'aide de deux couleurs seulement.

Dans ce genre de peinture, en effet, l'extrême sobriété des colorations est de rigueur, et ce n'est que par leur heureuse disposition qu'on peut arriver à l'harmonie. Comme dans toutes les décorations plates, la loi des couleurs complémentaires s'impose plus que partout ailleurs, car il est certain que si vous voulez exalter une teinte, vous devez lui juxtaposer sa complémentaire, placer un vert pour faire valoir une coloration rouge et réciproquement, et autant que possible dans la même valeur ou intensité de ton.

Avec une palette composée de carmin, de vermillon, d'outremer, de gris de payn, de cendre verte, de sépia colorée et de noir d'ivoire, vous aurez les bases principales et les colorations générales utiles à vos premiers essais. Puis vous y ajouterez le jaune de chrome, la terre de

Sienne brûlée, le bleu de Prusse, le cobalt, le cœruleum, le vert olive pour les ornementa-

Miniature tirée d'un manuscrit du XIIe siècle.

tions plus complètes, enfin, lorsque vous voudrez aborder la miniature des figures, l'indigo, la laque, le jaune de Naples. En y comprenant

les ors dont nous allons parler, vous aurez ainsi une palette très complète, vous permettant le travail le plus compliqué, en évitant les mélanges pour ne faire que des rehauts en clair sur des dessous de teintes variées, car les mélanges, s'ils prenaient une importance trop grande sur l'ensemble de votre sujet, enlèveraient quelque peu au caractère de l'œuvre, il faut les réserver uniquement pour les chairs, mais c'est une ressource qu'il faut d'autant plus ménager qu'elle vous donnera, par l'opposition même des tons simples des ornements, le caractère archaïque nécessaire aux travaux de la peinture des manuscrits.

L'OR ET LES BRONZES

Les fonds et rehauts d'or tiennent une trop grande place dans l'ornementation des manuscrits pour que nous les passions sous silence. Pour les fonds d'or mat, si l'on emploie l'or en coquille, on peut le coucher simplement à l'eau gommée, à la mixtion souple ; l'adhérence sera parfaite, surtout si l'on a la précaution de passer au préalable une première couche de mixtion avant de mettre l'or. Mais ce moyen, qui permet

cependant les gravés à la pointe, ne peut donner les ors brunis, d'un si puissant effet et pour lesquels application préalable d'une couche dure est indispensable. On peut y employer le blanc

Lettre ornée tirée d'un manuscrit du commencement du xi° siècle.

d'argent broyé à l'eau et à la glycérine ou à la mixtion, ou une pâte-mixtion toute préparée. Dans l'un et l'autre cas, nous engageons beaucoup l'amateur à ne jamais chercher à obtenir du premier coup le relief désiré. C'est seulement

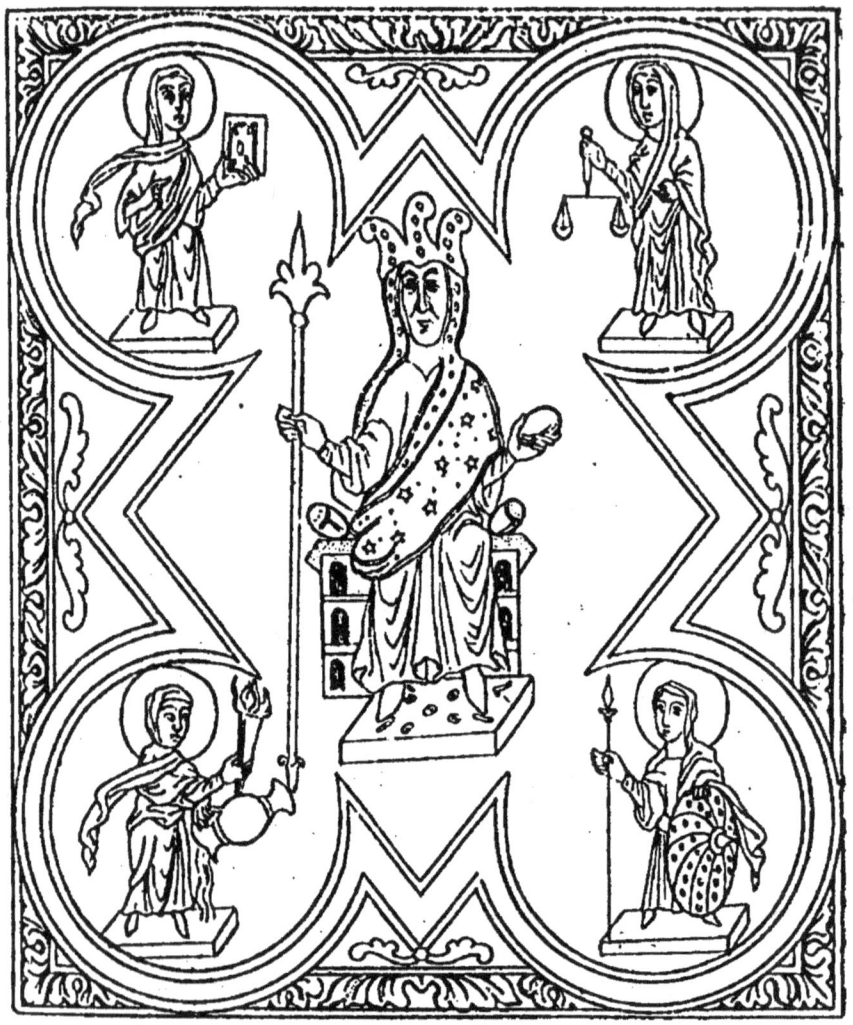

Miniature tirée d'un manuscrit « Les quatre Evangiles »
IX^e siècle.

par l'application de couches successives qu'on
peut arriver à un résultat solide, et, selon nous,
il faut laisser sécher très complètement chaque
couche si l'on veut atteindre ce but. En effet, le

grand inconvénient des ors en relief, c'est de se fendiller, parfois même de craqueler au point d'arriver jusqu'à l'écaillage. En procédant par couches successives, on aura la certitude d'une durée sérieuse, d'autant plus que si quelque fendillage était à craindre, il se produirait tout de suite après l'application de la dernière couche, avant celle de l'or et l'on devrait recommencer la préparation. La pâte mixtion de M. le professeur Foucher est une excellente préparation qui défie tout accident. Nous engageons donc l'amateur à l'adopter.

Cette pâte-mixtion s'emploie à chaud au bain-marie. Comme elle est préparée très épaisse, on doit y ajouter un peu d'eau et remuer fréquemment à l'aide d'un bout de bois ou d'une spatule jusqu'à ce qu'elle devienne, sous l'influence de la chaleur, une pâte bien homogène et assez liquide pour couler facilement du pinceau.

Dans chaque pot mis en vente, la pâte n'occupe qu'une partie du pot, afin de laisser la place à l'introduction de l'eau et de la gélatine quand cette dernière est nécessaire.

(Il peut arriver qu'en la débouchant, elle apparaisse moisie à la surface ; si elle est préparée

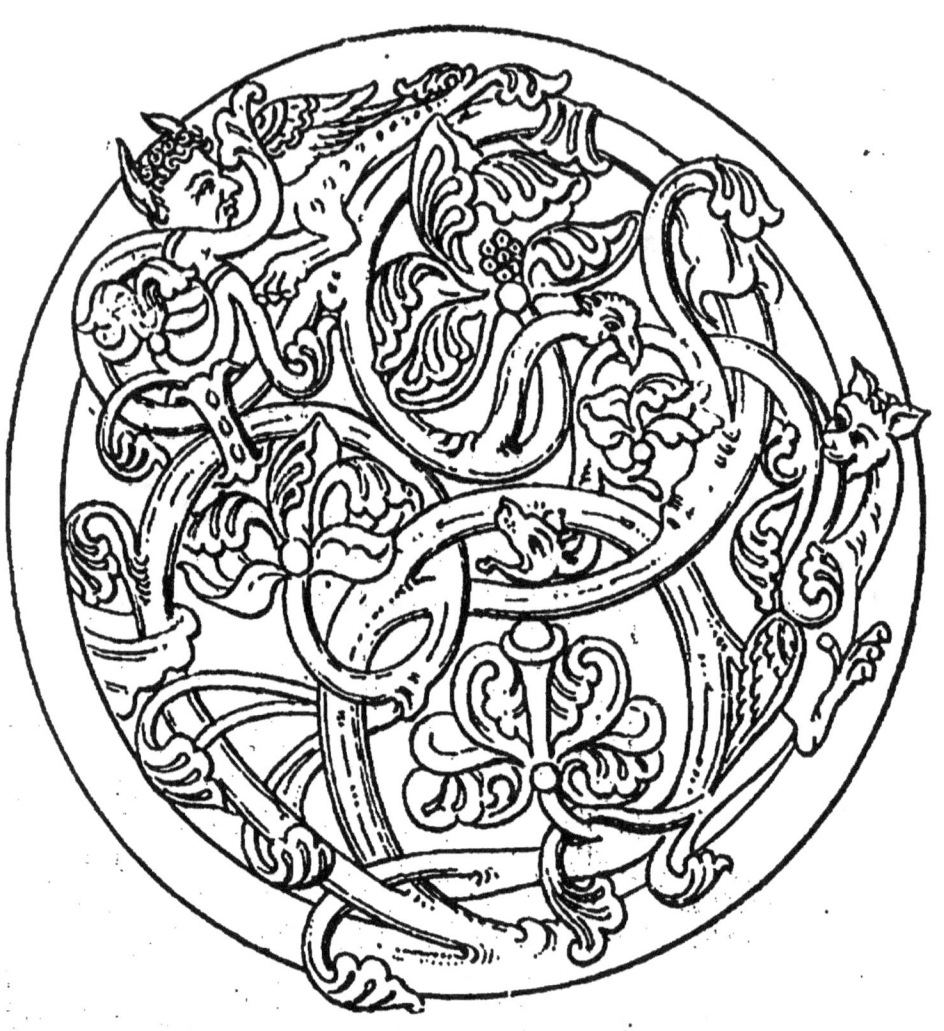

Lettre enluminée en rouge et vert tirée d'un manuscrit du XIIe siècle (Homeliæ S. Augustini).

depuis longtemps elle devient friable et peut s'enlever par écailles lorsqu'on veut brunir l'or; pour remédier à ces inconvénients, il suffit de faire dissoudre dans la pâte, avant de l'employer,

un peu de gélatine fine ; mais fraîche ou non elle est toujours bonne si elle est employée avec intelligence.)

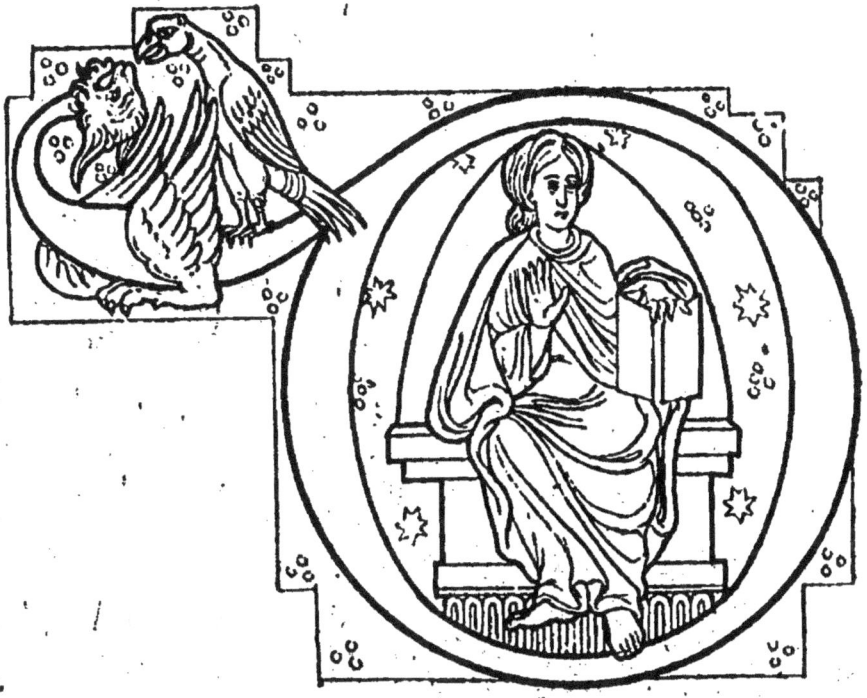

Lettre tirée d'un manuscrit du xiii^e siècle.

Pendant toute la durée du travail il faut la maintenir au bain-marie, et lorsqu'il arrive, par suite de l'évaporation, qu'elle épaissit, il suffit d'y ajouter quelques gouttes d'eau.

Quelques heures après l'application, les reliefs offrent un bel aspect rouge sombre velouté, sur lesquels on applique une couche légère d'or fin

en poudre, délayé à la gomme adragante; on
retouche ensuite les parties insuffisamment couvertes, on laisse sécher dix minutes environ,
puis, aidé d'une dent de loup ou d'une agate
parfaitement polie, on obtient des brillants assez
purs pour permettre de s'y mirer.

EMPLOI DES BRONZES DE COULEUR

L'adaptation des bronzes à l'enluminure des
objets de fantaisie, mais qu'on doit, selon nous,
bannir absolument de la peinture des manuscrits, peut donner de charmants résultats. Par
la combinaison heureuse de certains tons on
peut ainsi rendre des effets particulièrement brillants et chatoyants qui trouveront leur application pour des souvenirs, des menus, des écrans,
des couvertures de livres profanes, volumes de
vers ou autres.

A une récente exposition, nous avons vu des
pages d'art religieux, canons d'autels et autres
ainsi enluminées et rehaussées de fragments de
perles et de pierreries imitées, non sans quelque
mérite; mais, disons-le cependant, bien loin
d'avoir le cachet de haute distinction, de calme

infini des peintures religieuses exécutées en gouache et à l'or pur.

Les anciens maîtres-peintres de manuscrits ne se sont jamais servi de bronzes et n'ont employé que des métaux précieux : la raison en est simple, si les pierres fausses ont existé de tout temps, il n'en est pas de même des bronzes qui sont *d'industrie toute moderne*. Ce qu'on a pu prendre pour des bronzes de couleur sur certains manuscrits n'est autre chose que de l'or le plus pur recouvert d'un glacis de laque. A les supposer peints au bronze, l'oxydation se fût certainement produite, et il est à remarquer que sur la très grande quantité de manuscrits rehaussés d'or, aucun n'est oxydé, même à côté de pages rougies de moisissures. Si donc on s'était donné la peine de soumettre ces

Lettre tirée d'un manuscrit du XIIIe siècle.

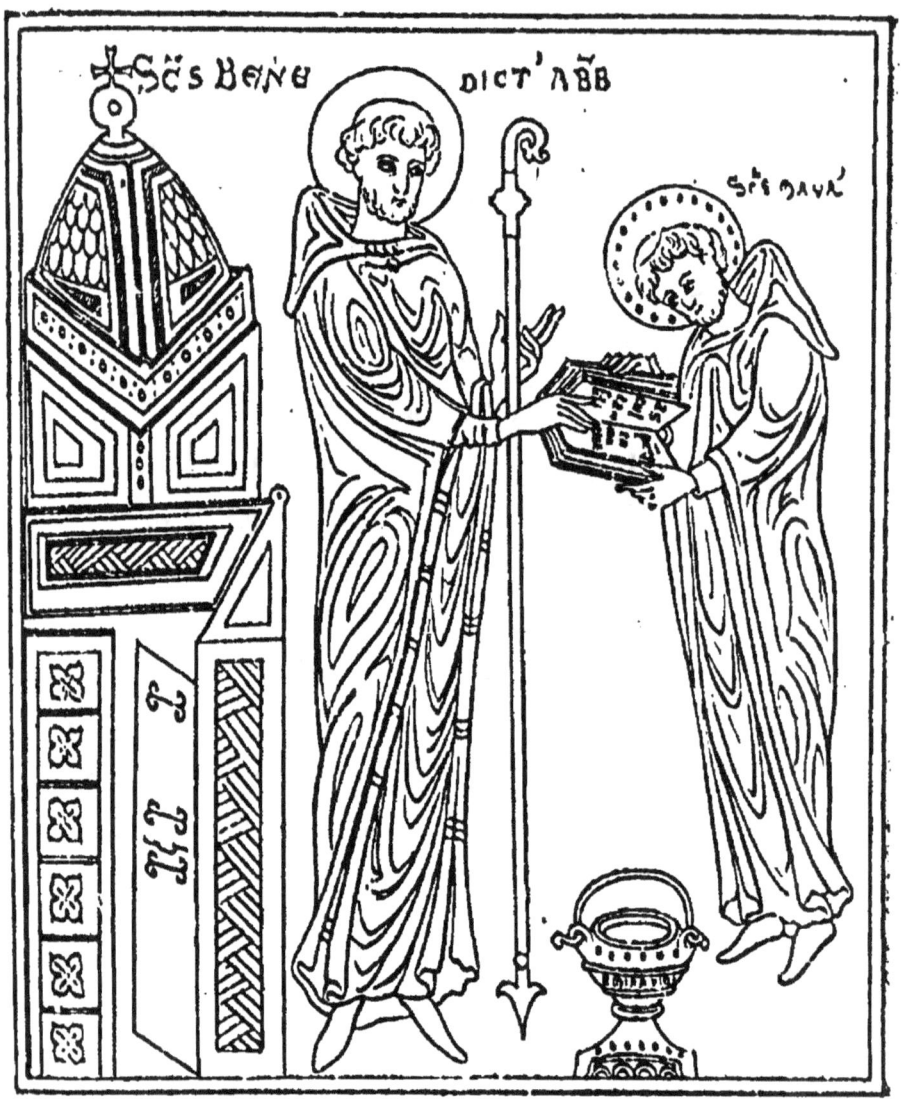

Miniature tirée d'un manuscrit du XIII° siècle,
représentant saint Benoît remettant à saint Maur le livre
de la règle de son ordre.

ors à la pierre de touche, on eût certainement reconnu que ce n'était point là des bronzes de couleurs, mais de l'or le plus pur, glacé de couleur. Réservons donc l'emploi des bronzes pour l'enluminure des objets de fantaisie : nous allons y revenir un peu plus loin.

Nous ne nous étendrons pas davantage sur l'emploi de l'or que nous avons traité d'une façon très complète dans notre « Traité de l'Enluminure »; ajoutons seulement qu'à l'aide des bronzes de colorations si variées que l'on fait aujourd'hui, on peut obtenir de très charmants effets, surtout si l'on ne recherche pas spécialement le caractère archaïque ou religieux.

Lettre ornée fond or tirée d'un manuscrit du xiv⁰ siècle.

DE L'ÉCRITURE

La décoration du manuscrit terminée, la question de l'écriture devient chose grave ; à quelles mains allons-nous la confier ? Loin de moi, grand Dieu, l'idée de porter préjudice à qui que ce soit ; mais, hors un seul cas, celui où l'amateur a la ferme conviction d'avoir produit un travail de premier ordre, et alors le choix d'un calligraphe de premier rang s'impose pour la confection de l'écriture, il nous a toujours semblé que cela fait partie intégrante du manuscrit, et qu'il y a quelque peu sacrilège à faire exécuter par des mains étrangères un travail beaucoup plus simple que celui de l'enluminure qui l'encadre. On nous a toujours objecté que la grande difficulté est la régularité absolue du travail des lettres juxtaposées. Mais c'est là une erreur profonde : les véritables calligraphes, artistes de tempérament, ne recherchent pas tant la régularité qu'on le suppose. C'est affaire d'imprimeur cela, et non d'artiste, et les plus beaux manuscrits anciens sont loin de présenter des écritures régulières.

Avec une méthode d'écriture simple, comportant quelques exercices de gothique droite,

telle que la préconise et l'enseigne M. L.-A. Foucher, on peut, en très peu de temps, être à même d'exécuter soi-même les pages de son manuscrit. Certes, il faut s'astreindre à faire au préalable quelques pages de *bâtons*, mais cet exercice d'écolier n'a, somme toute, rien d'ennuyeux si l'on songe au bon résultat qu'on peut obtenir vite. Il est destiné, en effet, à affermir la main et à lui donner de la sûreté. Il est à remarquer que c'est surtout par timidité, par peur exagérée de mal faire qu'on recule le plus souvent à entreprendre ce travail de l'écriture.

Les capitales se peignent à la gouache sur un dessin préalablement tracé à la plume afin de leur donner toute la netteté possible.

Modèle exécuté pour M. Lesort, éditeur à Paris, par M. L.-A. Foucher.

Les procédés pour l'or mat et l'or bruni sont les mêmes que ceux indiqués plus haut.

On peut également employer les encres d'or, d'argent ou de platine, mais c'est là, croyons-nous, une erreur, l'écriture ordinaire à l'encre de Chine est la seule qui puisse réellement faire valoir le travail de l'enluminure qui l'encadre.

> bon et très doux Jésus! je me prosterne à genoux en votre présence, je vous prie et vs conjure avec toute la ferveur de mon âme de daigner graver dans mon cœur de vifs sentiments de foi, d'espérance et de charité, un vrai repentir de mes égarements et une volonté très ferme de m'en corriger pendant que je considère en moi-même et que je contemple en esprit vos cinq plaies avec une grande affection et une grande douleur ayant devant les yeux ces paroles prophétiques que David prononçait déjà de vous, ô bon Jésus : Ils ont percé mes mains et mes pieds, ils ont compté tous s os.

Modèle exécuté pour M. Lesort, éditeur à Paris, par M. L.-A. Foucher.

Les rubriques en rouge, si nécessaires pour former dans le corps du texte des rappels de décoration, doivent être exécutées comme le texte lui-même, avec la même plume, si l'on se sert d'une plume d'oie, avec le même numéro si

l'on a pris une plume métallique. Il ne faut, en effet, donner aux rubriques en rouge ni l'importance des capitales ornées, ni la même facture que celle employée à la décoration.

Nous ne saurions nous étendre davantage sur le travail de l'écriture, les spécimens que nous donnons pourront servir de guides à l'amateur; en les prenant pour modèles et les répétant plusieurs fois, en pages d'écriture, nul doute qu'on ne soit en mesure, après quelques jours d'exercice, d'exécuter soi-même l'écriture d'un manuscrit, d'une façon sinon complète, au moins très satisfaisante.

Applications modernes de l'enluminure

A la peinture des manuscrits, se rattachent les peintures en gouache sur bristol, ivoire, ivoirines, les grandes pages de vélin pour souvenirs, et aussi sur quelques objets décoratifs, tels que les écrans; mais ces derniers doivent être réservés pour la bibliothèque ou le cabinet de travail.

L'enluminure, en dehors du livre, ne doit, en résumé, s'adapter qu'à la décoration d'objets sérieux et de respectueux souvenir, sans être,

forcément pour cela, de caractère exclusivement religieux. Elle doit, selon nous, être bannie des objets usuels ou futiles. Appliquer l'art de la peinture des manuscrits à la confection des éventails ou des menus me semble une anomalie complète, puisque ces objets ne valent que par la fantaisie légère qui en fait le charme.

Donc, on appliquera ce genre pour toutes images

 dessinées, souhaits ou souvenirs, bonne année, baptême, première communion, mariage; on l'emploiera pour la confection de sinets ornés, soit, mais on s'écartera de son caractère le plus possible dans les travaux qui ressortent du domaine de la fantaisie.

Nous donnons ici, comme exemple, deux modèles de sinets ornés à enluminer sur ivoirines à

Souvenir de mariage par M. L.-A. Foucher.

MELODIES DE Chant GREGORIEN

Tirées des anciens missels pour les Saluts du T. S. Sacrement

Avec accompagnement d'orgue

l'aide de bronzes colorés, un souvenir de mariage d'une grande finesse, enfin une des remarquables couvertures des mélodies de chant grégorien éditées par M. Baudoux, de Poitiers. Bien qu'il ne nous soit pas possible de donner ici l'appréciation critique que mériterait une pareille publication, disons cependant que c'est grâce aux importants travaux et aux découvertes de dom Pottier que ces belles mélodies ont pu être remises en lumière, et la publication de M. Baudoux, à laquelle collaborent tous les grands artistes et harmonistes de nos jours, est destinée à aider les maîtres de chapelle et les organistes qui veulent revenir aux vrais chants de l'Eglise, et remplacer la musique de sentiment et parfois, même, la musique absolument profane, par les anciennes cantilènes des âges de la foi.

DE QUELQUES BOUQUETS A COMPOSER, ENCADREMENTS DÉCORATIFS POUR SOUVENIRS

Les petits bouquets de fleurs, qui se donnent si fréquemment comme souvenirs, se font généralement sur ivoirine. La palette doit être plus complète que la précédente, on y ajoutera sur-

tout des rouges, des bleus, des violets, des laques. Soit pour les rouges, le rouge de Saturne, le rouge de Venise, le vermillon de Chine; pour les bleus, la cendre bleue, le bleu céleste, le bleu de Chine; pour les violets, le violet de cobalt, le violet de mars, enfin le rose carthame, la laque géranium ou rose capucine. Toutes ces couleurs, qu'on pourrait sans doute obtenir par des mélanges successifs, mais longuement cherchés, ont l'avantage de donner tout de suite les tons frais et variés de la nature. Or, lorsqu'on peint des fleurs, il faut pouvoir agir rapidement, et la sobriété d'une palette ne serait ici qu'un obstacle au bon résultat. Il ne s'agit pas en effet de faire simple lorsqu'on peint les fleurs, comme pour le paysage, il faut faire vrai, puisque le but qu'on se propose est de donner l'illusion de la nature, autrement on rentrerait dans l'application décorative de la fleur, dont nous n'avons pas à nous occuper ici.

Selon la méthode depuis longtemps adoptée par nous dans notre bibliothèque d'enseignement pratique du dessin, nous allons donner ici quelques exemples accompagnés de la composition des tons : l'amateur devra, selon ces modèles,

se procurer les fleurs nécessaires et, les plaçant devant lui, modifier les bases fondamentales indiquées, selon les variétés de la nature.

Lettre ornée, xvi° siècle.

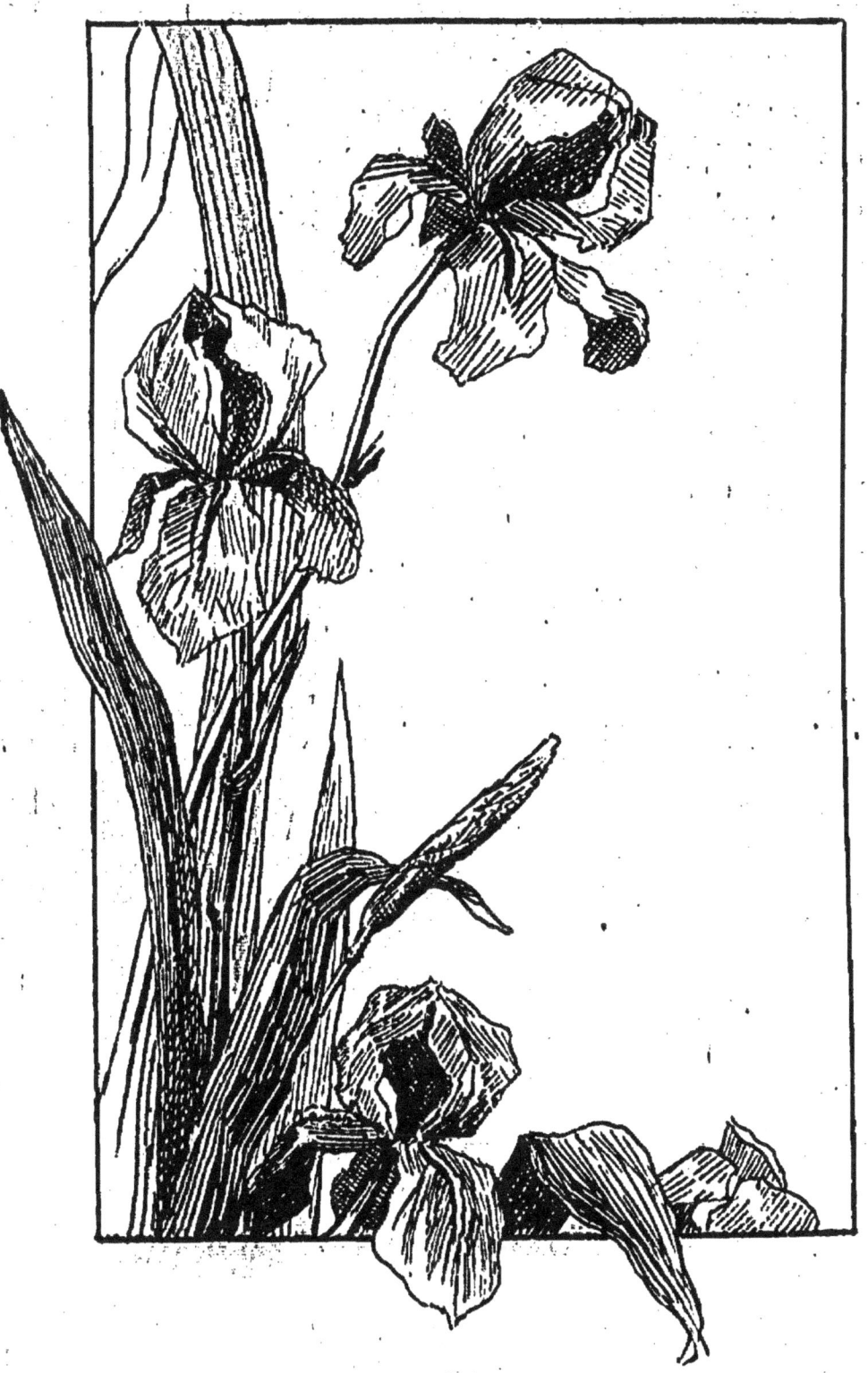

IRIS

CINÉRAIRES

PENSÉES ET MIMOSA

VOLUBILIS

AUBEPINE

BOUQUET

KARL ROBERT. — La Gouache.

INSTRUCTIONS PRATIQUES

IRIS

Fleurs. Ton de lumière, bleu de Prusse et laque carminée; pour les demi-teintes, forcer sur le bleu de Prusse; pour l'ombre, ajouter du gris de Payne.
Feuilles. Ton de lumière, jaune de cadmium clair et bleu de Prusse; ombre, le même ton additionné de gris de Payne.

CINÉRAIRES

Les fleurs. Laque carminée, rouge carthame, une pointe de bleu de Prusse; ombre, le même ton additionné de gris de Payne.
Feuilles. Jaune de cadmium clair et bleu de Prusse; ombres, gris de Payne ajouté au ton de lumière.
La mouche. Ailes, bleu de Prusse très pâle; lumière du corps, cadmium clair; vigueurs, Sienne brûlée, noir d'ivoire.

PENSÉES ET MIMOSA

Pensées. Les deux pétales du haut, indiqués en noir dans le dessin, seront composés de bleu de Prusse, laque carminée, une pointe de rouge carthame; ombre, même ton additionné de gris de Payne.
Les pétales clairs de dessous, jaune de cadmium clair renforcé dans les parties vigoureuses par un ton fait de cadmium clair, gris de Payne, et laque carminée. Les boutons des pensées seront traités de même.
Les feuilles des pensées. Gris de Payne et laque jaune; pour l'ombre, foncer sur le gris de Payne.
Mimosa. Jaune de cadmium et laque jaune; ombre, jaune de cadmium et laque carminée.
Les feuilles du mimosa. Jaune de cadmium et bleu de Prusse.

VOLUBILIS

On variera la couleur des volubilis en peignant le premier rose, le deuxième violet clair, le troisième violet foncé, le quatrième bleu, le cinquième violet foncé.
Le rose, laque carminée pâle; les violets, bleu de Prusse et rouge carthame; le bleu, bleu de Prusse très pâle.
Feuilles. Bleu de Prusse et jaune de cadmium clair, ombré de gris de Payne glissé dans le ton de lumière.

AUBÉPINE

Ton local. Laque carminée très pâle, une pointe de jaune de cadmium. Vers le cœur, foncer sur le ton rose. Pour les ombres, même ton additionné d'une pointe de sépia et de gris de Payne. Pour les cœurs, jaune de cadmium, additionné de Sienne brûlée, dans les ombres.

Feuilles. Bleu de Prusse et jaune de cadmium; ombre, même ton et gris de Payne.

Tiges. Laque carminée, une pointe de vert émeraude et de Sienne brûlée.

BOUQUET

Les clochettes bleues. Bleu de Prusse, une pointe de rouge carthame; pour l'ombre, ajouter du gris de Payne.

Marguerites. Cœur, jaune de cadmium clair, et pour l'ombre, ajouter de la Sienne brûlée.

Pétales. Pour les lumières, réserver le blanc, teinter légèrement l'extrémité et la base des pétales de laque carminée; ombrer d'un ton gris de laque carminée et vert émeraude.

Les feuilles. Bleu de Prusse, cadmium clair, une pointe de Sienne brûlée, et dans les ombres, ajouter du gris de Payne.

Le ruban, soit rose, si l'on travaille sur fond teinté de l'Ivoirine, soit jaune, si l'on peint sur bristol blanc. Pour le rose, laque carminée, ombrée de sépia et gris de Payne; pour le jaune, laque jaune, ombrée d'une pointe de Sienne brûlée.

IV

LE PAYSAGE

Le paysage à la gouache, à de très rares exceptions près, n'a pas jusqu'ici tenu le rang qu'il devrait occuper, et c'est surtout chez les décorateurs de théâtre que ce procédé est le plus en usage. Pourtant, que de ressources pour le paysagiste ! Il nous a été donné de voir des maquettes exécutées par Chéret le père qui constituaient de véritables chefs-d'œuvre, tant elles étaient poussées au point de vue de l'exécution, du rendu, enfin de l'effet décoratif. Gustave Doré s'en servit aussi pour ses grandes pages dites d'aquarelle et qui, en réalité, n'étaient autres que des peintures à la gouache. Ainsi, seuls les décorateurs s'en sont servis, et pourtant, je le répète, le procédé de la gouache serait un aide puissant, appliqué aux études d'après nature.

Depuis quelques années, nos paysagistes emploient le pastel, parce que, disent-ils, on

peut toujours arriver au ton juste. Or, la gouache n'est guère autre chose qu'un pastel employé à l'état liquide; sans doute on n'y trouve pas toutes faites les innombrables couleurs du pastel, mais quel attirail d'emporter avec soi une boîte qui souvent ne contient pas moins de quatre cents crayons en plusieurs compartiments qu'on risque à chaque instant de jeter à terre; ajoutez à cela la difficulté du transport des études, et vous conclurez que j'ai grandement raison. Je ne veux cependant pas médire du pastel, les œuvres d'Iwill et de Pointelin seraient là pour réfuter tous mes arguments, mais je dis que pour l'amateur la gouache serait autrement pratique, et qu'en l'étudiant un peu on arriverait presque à la même fraîcheur de tons.

La palette du paysagiste en gouache doit être assez complète et comporter les vingt-deux tons suivants :

Noir d'ivoire	Laque jaune
Gris de Payne	Rouge de Saturne
Sépia colorée	Vermillon
Vert minéral	Ocre jaune
Brun de Madder	Laque de garance foncée
Cadmium foncé	Terre de Sienne brûlée
Jaune Indien	Brun Van Dyck

Stil de grain brun Laque de garance rose
Bleu minéral Vert émeraude
Outremer Cendre verte
Bleu de cobalt Blanc d'argent

Outre les pots de gouache, il est bon d'avoir les mêmes couleurs en pastilles ou en pains, ce qui constitue deux palettes identiques. En effet, le mélange des gouaches ne doit jamais se faire avec le même pinceau, sous peine de voir bientôt les pots de gouache former la plus affreuse bouillie multicolore. On doit, à l'aide d'un pinceau propre, prendre un ton, le poser sur une assiette blanche ou une palette de porcelaine en tôle peinte en blanc, puis, avec un autre pinceau, prendre un second ton et faire le mélange hors des pots; mais il arrive le plus fréquemment qu'un ton premier n'a besoin d'être modifié que très légèrement; et une simple touche de pinceau sur une des couleurs de l'aquarelle donnera cette modification. C'est là un moyen essentiellement pratique, en usage chez presque tous les peintres à la gouache.

DU CIEL

Les grandes teintes du lavis en gouache sont assez difficiles et demandent une dextérité, un

tour de main qui ne s'acquiert que par l'expérience. On doit toujours opérer sur papier légèrement humide, et ne commencer qu'après avoir délimité par un trait, les fonds, masses d'arbres, détails saillants qu'on devra ménager, car ici le ciel ne doit pas passer par derrière, bien que ces détails forment leur saillie en vigueur. En effet, le génie même de la gouache consistant à rechampir en clair, toute teinte claire inutilement posée donnera de la lourdeur à la teinte définitive qui la superpose. Les grandes teintes de gouaches se posent horizontalement avec un large pinceau plat, et la suture des larges raies ou bandes de couleurs ainsi posées doit se faire vivement et en pleine humidité, afin de se bien fondre entre elles; on dégrade la teinte avec une addition d'eau gommée. Il ne faut pas réserver les nuages blancs qui se détachent sur les ciels bleus, mais autant que possible on devra réserver la place des grands nuages gris ou chargés, vu la difficulté de modeler les grandes teintes humides les unes sur les autres. Le cobalt, l'indigo, le gris de Payne, la laque, une pointe de vert Véronèse ou de vert émeraude font la base de ces tons. Les lumières s'y repi-

-quent de blanc diversement coloré selon l'heure du jour.

La gouache rend plus aisément que l'aquarelle les effets du coucher de soleil et les effets du soir, mais il faut avoir soin d'y employer des tons intermédiaires légèrement violacés entre celui de la voûte du ciel et les tons chauds de la lumière, autrement on arriverait à des tons verdâtres, lesquels sont ennemis de toute intensité de lumière, car il faut tenir compte de ce que les jaunes et les rouges, si intenses qu'ils soient, ne seront réellement lumineux que bien accompagnés de leur complémentaire.

Les eaux. — Il faut toujours masser la grande teinte des eaux qui reflètent le ciel immédiatement après celui-ci, parce qu'on y fait chanter les mêmes tons, quoiqu'en une gamme un peu plus sourde. Toutefois on peut employer d'abord la même teinte que celle du ciel, sauf à y revenir plus tard en un glacis. Dans les reflets vigoureux on emploie généralement le bleu minéral et le brun de Madder ou le Van Dyck au plus près des terrains, en dégradant la teinte à mesure qu'elle s'en éloigne et en diminuant l'épaisseur de couleur vers le reflet de ciel. Les lumières

horizontales, les frises de l'eau se repiquent en clair du même ton que le ciel.

Les arbres. — Il faut pour les masses d'arbres se composer une gamme de verts harmoniques et c'est la grande difficulté du paysage. Il y a trois sortes de verts : les verts bleus, les verts gris, les verts jaunes. Ces derniers sont réservés pour les jeunes pousses, les arbres en plein soleil : ils se composent avec la cendre verte, le cadmium, le chrome, la laque jaune. Le cadmium qui fournit le jaune le plus éclatant sert à composer les tons d'automne de certains arbres qui jaunissent aux premiers froids. Les verts bleus se font avec les jaunes et le bleu minéral pour base dans les arbres aux masses épaisses. Il ne faut pas y employer l'outremer qui donne toujours un ton lourd, opaque dans les ombres. Le cobalt et parfois aussi l'outremer sont employés pour certains feuillages de premiers plans; ainsi les dessus de fougères, le matin, sont souvent bleutés, c'est ainsi qu'on peut rendre cet aspect.

Les verts gris sont ceux qu'on doit le plus étudier au début, parce que, malgré les grandes ressources de la gouache pour rendre les tons justes de la nature, il n'en est pas moins vrai que la

nature n'est qu'un composé de gris diversement colorés, puisque l'atmosphère ambiante enveloppe toutes les colorations : c'est donc surtout par l'usage des gris colorés qu'on peut arriver vivement à l'harmonie générale.

On peut, d'ailleurs, multiplier les verts à l'infini par la combinaison du bleu minéral et des terres ; pour les ombres, des jaunes clairs, tels que l'ocre jaune, le jaune indien, la laque jaune, mais il faut toujours y ajouter une pointe de laque pour en atténuer la crudité : or, l'addition de cette laque suffit à constituer un gris, preuve évidente de ce que nous venons d'avancer.

En résumé, pour les verts d'un paysage, constituez-vous une base première, qui vous servira de teinte locale générale, et modifiez-la selon les plans, en la décolorant pour les fonds par des bleus et des laques, en l'exaltant au contraire à mesure que vous vous rapprochez des premiers plans par l'augmentation des jaunes vers la lumière et des bleus dans les ombres, car ce que nous avons dit de certains premiers plans à dessus bleutés ou rosés n'est qu'exception, comme aussi certains branchages qui sont éclatants de lumière, et ces détails ressortiront d'autant

mieux que votre ensemble sera dans une harmonie grise et plutôt voilée.

Les lointains. — Les lointains se peignent dans des gammes décolorées qui dépendent de l'état du ciel. Celui-ci est-il bleu et d'une lumière intense, les lointains seront bleutés. Ils seront gris au contraire si le ciel est nuageux, noirs enfin si l'orage se dessine à l'horizon.

L'outremer, la laque, une pointe d'un jaune brillant, en feront la base à modifier selon l'effet de la nature. L'exécution des lointains doit être souple, les teintes fondues : on n'y doit point voir de touches qui rapprochent toujours plus ou moins les plans d'un tableau, qu'elles soient larges ou resserrées.

Les premiers plans. — A la gouache, les premiers plans peuvent être aussi faits que possible, puisque rien n'en vient arrêter l'exécution. On peut donc en étudier les moindres détails, plantes, cailloux, rochers, autant qu'on le veut, ayant toujours à sa disposition la lumière par des superpositions de tons. Ce papier est-il trop chargé, l'emploi du grattoir vous rendra le champ libre et vous pourrez recommencer votre étude jusqu'à parfait résultat. Cependant, dans

un ensemble, il ne faut pas voir trop de détails au premier plan, rappelez-vous bien ce principe, car c'est au détriment de l'aspect général, c'est peut-être ce trop d'exécution dans les détails, mis en mode par Watelet et ses élèves, qui fit abandonner la gouache des études de paysage. On accusa le procédé des fautes des exécutants. Je vous ai parlé des décorateurs, imitez-les, ils traitent toujours les premiers plans très largement, sans se préoccuper outre mesure des détails : çà et là une pierre, une plante quelconque arrête l'œil, indiquant une proportion et c'est tout. Aussi l'œuvre y gagne en aspect de vérité, car le spectateur, lorsqu'il est devant la nature, ne regarde point à ses pieds, mais bien devant lui, il voit donc surtout les plans verticaux, non les détails des terrains qui fuient vers l'horizon.

. Tels sont les principes généraux de la peinture de paysage à la gouache, nous ne pouvons nous arrêter plus longtemps sur l'exécution des détails d'un paysage dont nous parlons dans nos autres traités spéciaux de peinture et d'aquarelle. La marine, les sous-bois, les différents effets de la nature, tout cela obéit aux mêmes règles d'harmonie, quel que soit le procédé.

Nous ferons cependant une exception en faveur des effets d'automne, où la gouache triomphe réellement par la matité même de ses tons jaunes et roux qui n'ont pas la sécheresse de ceux de l'aquarelle et atteignent la puissance de la peinture à l'huile. C'est là surtout que l'amateur peut l'employer avec fruit, comme il usera du pastel pour rendre le printemps, aux tons légers et vaporeux, qu'aucun autre procédé ne rend aussi bien, il faut le reconnaître. Ce faisant, il obéira à ce principe d'appliquer chaque procédé à l'objet qui lui convient le mieux.

LE PORTRAIT ET LE GENRE

Nous n'avons que très peu de choses à dire en ce qui concerne le portrait, et même le genre, qui n'ait été dit dans notre traité de la miniature en parlant de la gouache auxiliaire, car nous pensons que la peinture des portraits demande la puissance de l'huile, le charme du pastel ou la finesse de l'aquarelle et de la miniature. La gouache n'y a donc point sa raison d'être, puisqu'elle ne trouve son emploi que pour les draperies et les accessoires, les ornements et les fonds.

Aussi bien les principes sont les mêmes en ce qui concerne le portrait et les petites scènes de genre que pour tout ce qui a été dit plus haut. On attaque la peinture par les vigueurs pour revenir en clair. On doit donc, lorsqu'on commence un portrait à la gouache, masser les ombres et tous les accents et n'indiquer le dessin des lumières que par un trait léger de carmin ou de garance rose. Il ne faut pas, comme dans la peinture à l'huile, se servir de tons de dessous pour obtenir plus de brillant, cela serait bien inutile à cause de l'opacité même du blanc de gouache, que les dessous tendent plutôt à ternir dans son éclat.

Mais où la gouache rend de très grands services, c'est soit pour la maquette, soit pour la répétition d'une œuvre peinte, et les plus beaux exemples qui nous en aient été donnés en ces dernières années, est d'abord le « 1807 » de Meissonnier, puis les grandes esquisses terminées des panoramas de Detaille et de Neuville, la bataille de Champigny. En réalité, elle touche ici à la peinture en détrempe par la largeur de l'exécution ; la différence matérielle consiste uniquement en ce qu'elle est exécutée à froid, avec plus de

précision, plus de recherche des tons naturels, alors que la détrempe rentre dans la décoration, et sacrifie par conséquent davantage à l'effet.

Les gouaches de petite dimension telle que les ont comprises Van Blarenberg-Isabey père et les Vernet, sont de véritables miniatures dans lesquelles l'artiste retrouve toutes ses qualités personnelles. Si donc vous êtes paysagiste, ne voyez aucune difficulté lorsque vous voudrez peindre à la gouache sur une plaque d'ivoire, un morceau de vélin, soit pour faire une broche, soit pour orner une bonbonnière. Le travail sera plus minutieux, mais votre talent s'y transportera de lui-même. C'est une erreur de notre temps de confiner un artiste à un genre spécial; les maîtres de l'Ecole française du xvii^e et du xviii^e siècle ont abordé tous les genres et y ont excellé. Mignard, Lebrun, Boucher, Watteau, Fragonard ont peint des miniatures et des gouaches, et n'en sont pas moins demeurés des maîtres-peintres.

FIN

TABLE DES MATIÈRES

	Pages
I. De la gouache	5
II. Des couleurs	13
III. Emploi de la gouache dans la peinture des manuscrits	19
L'or et les bronzes	55
Des bronzes de couleur	61
De l'écriture	65
Applications modernes de l'enluminure	68
De quelques bouquets à composer, encadrements décoratifs pour souvenirs	73
Instructions pratiques	82
IV. Le paysage	84
Le portrait et le genre	93

Mâcon, Protat frères, imprimeurs.

Texte détérioré — reliure défectueuse
NF Z 43-120-11

Documents manquants (pages, cahiers...)
NF Z 43-120-13

www.ingramcontent.com/pod-product-compliance
Lightning Source LLC
Chambersburg PA
CBHW071410220526
45469CB00004B/1232